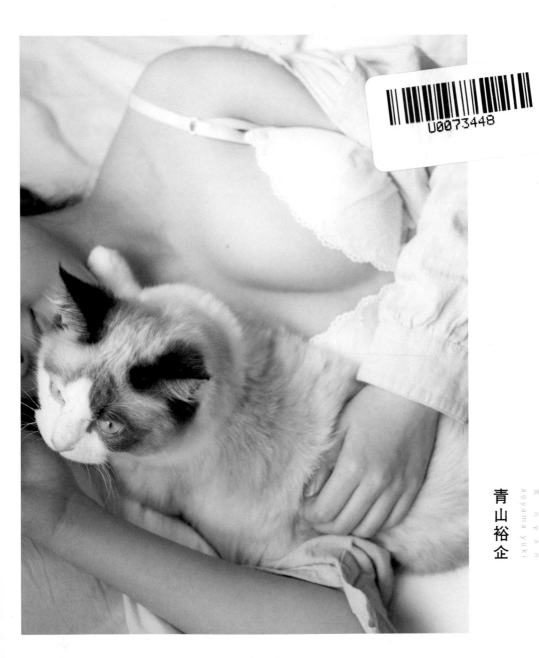

青山裕企
aoyama yuki

π貓
派
歐
パイ
ニャン
π nyan

瑞昇文化

我最近迷上了喵咪（超……級可愛的唷！）

到目前爲止，我一直在從事人像（只有女生！）攝影，
跟靜物攝影（……什麼時候拍都一樣）不同，
隨著攝影當天的身體狀況或心情、表情的變化，
雖然拍不出自己想要的樣子，但有時卻也能拍出意料之外的精彩，
那樣難以捉摸的女生們，我很喜歡。

當我開始拍攝喵咪的時候，發現到比起女生、牠更加不聽話且過於反覆無常，
第一次從嘴裡嘟囔著「好難拍啊……」
但身爲一名攝影師，當面對乍看之下難以拍攝的被攝體時，
「要怎麼才能捕捉到理想畫面呢？」那股好奇心被一把火點燃，
就這麼一頭栽入、迷上了喵咪攝影。

接著，來談談《歐派貓》（パイニャン）。
前些日子因爲出版了一本名爲《喵咪與大腿》（ネコとフトモモ）的寫眞集，
想說說不定「大腿的下一本……來拍個咪咪吧！」
不論是拍大腿、還是拍咪咪，藉由跟喵咪的組合
感覺那些原有的情色感，被轉化爲另一個次元的層次了。
當然，大多數人還是會覺得「好情色啊！」
但不僅僅是情色吧？

無論當中夾雜著什麼、都與我無關，完全依照自我意識端坐的喵咪表情
有時看起來也像個哲學家、當然有時看起來就是隻動物。

……雖然嘗試多加說明，但總而言之、請欣賞這些可愛喵咪們的行爲舉止。
接著當你忽然間意識到周邊的時候，就可以兀、兀、兀……。
請享受這夢幻般的時刻吧！

青山裕企

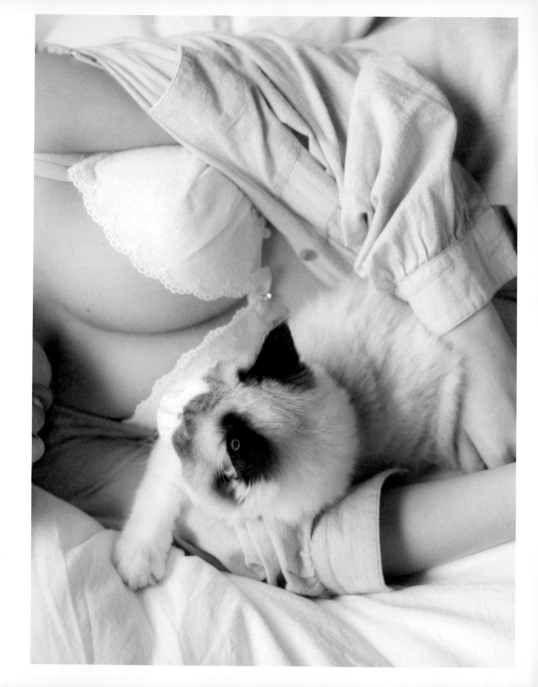

LULU

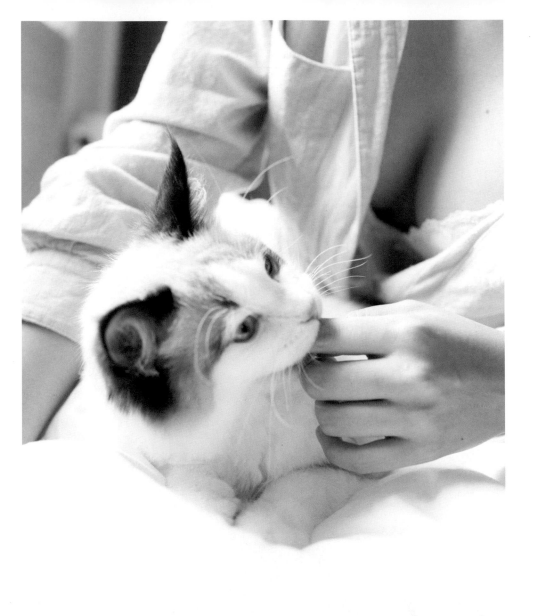

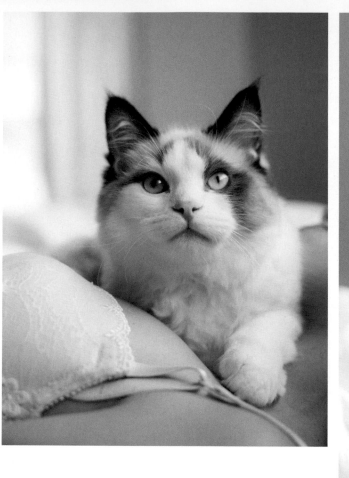

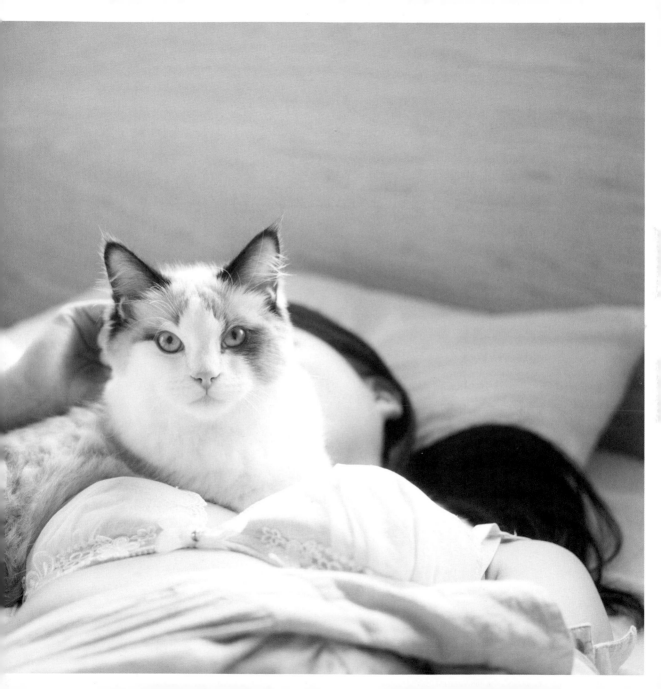

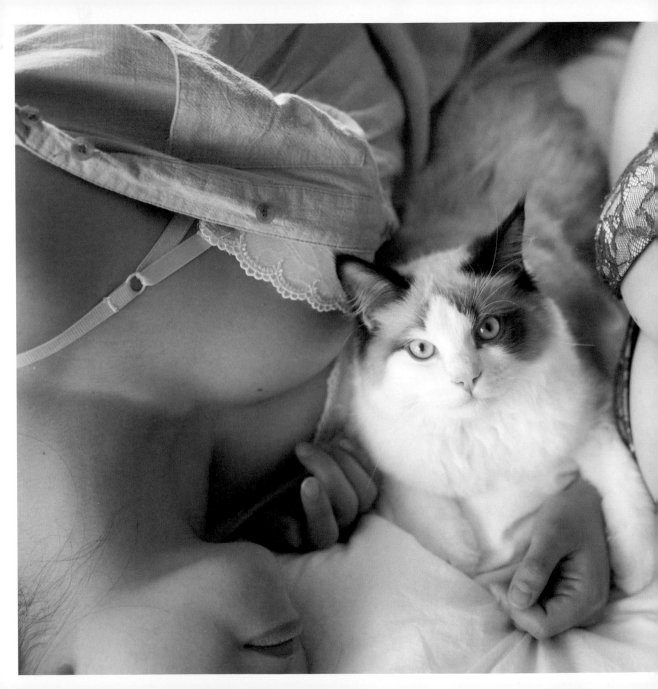

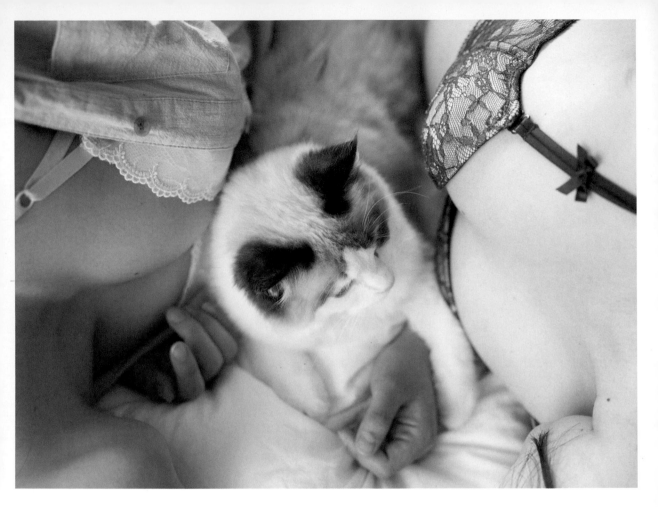

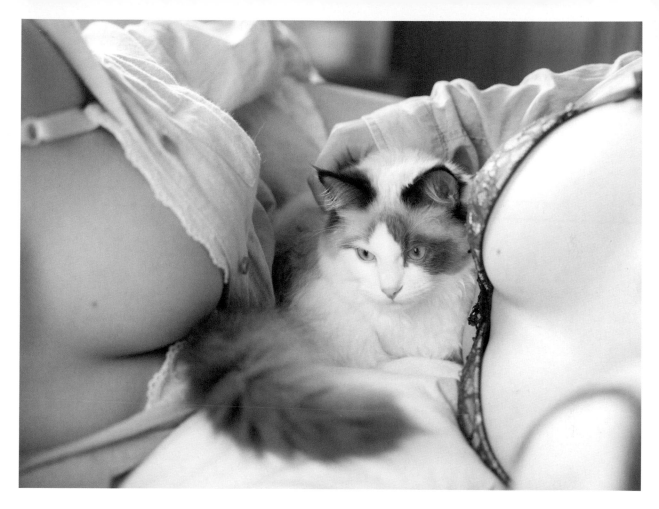

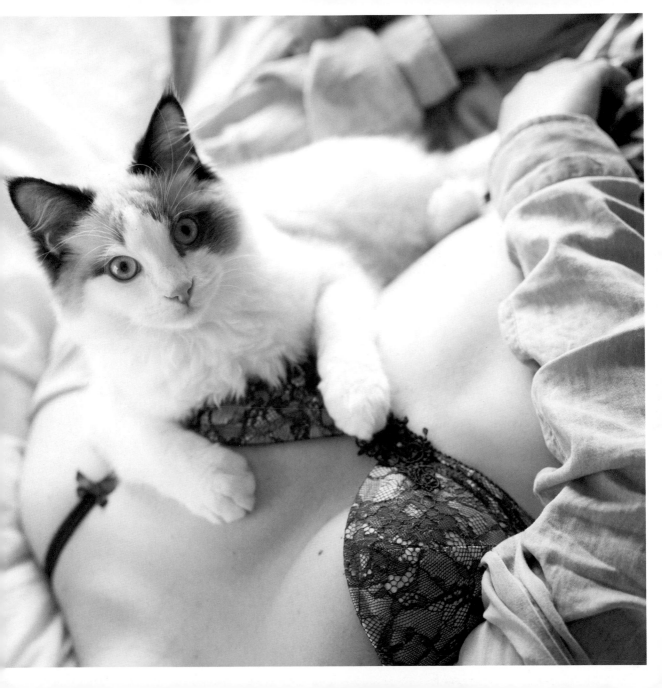

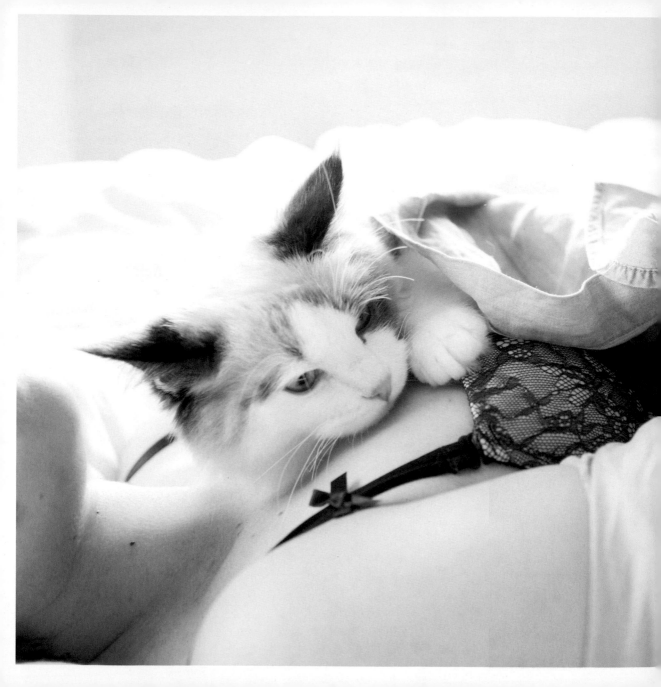

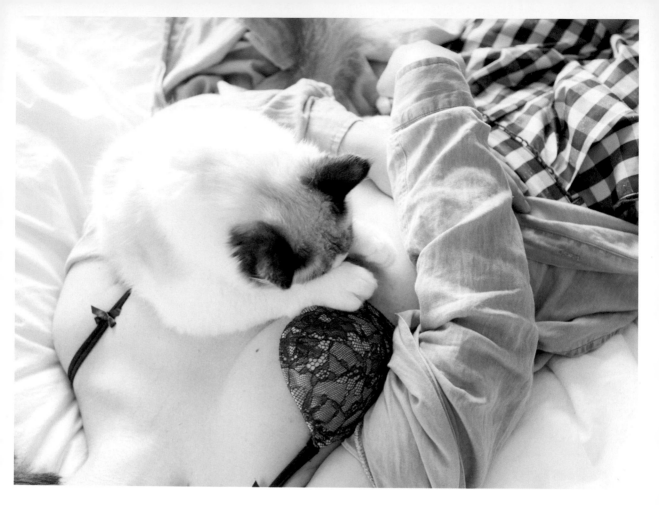

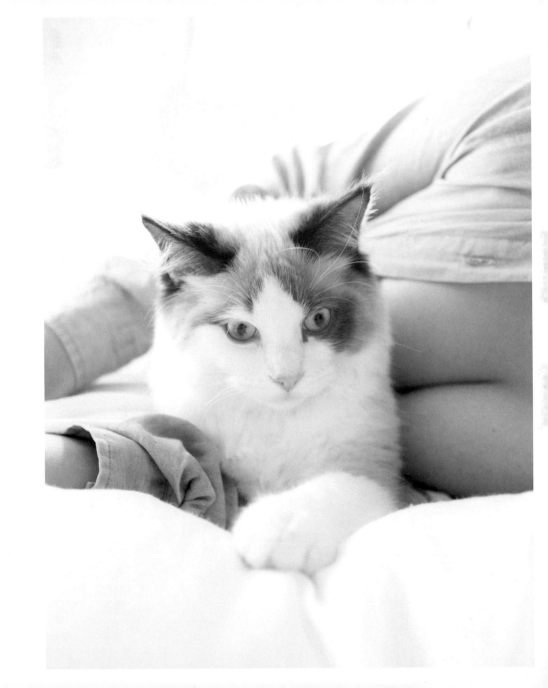

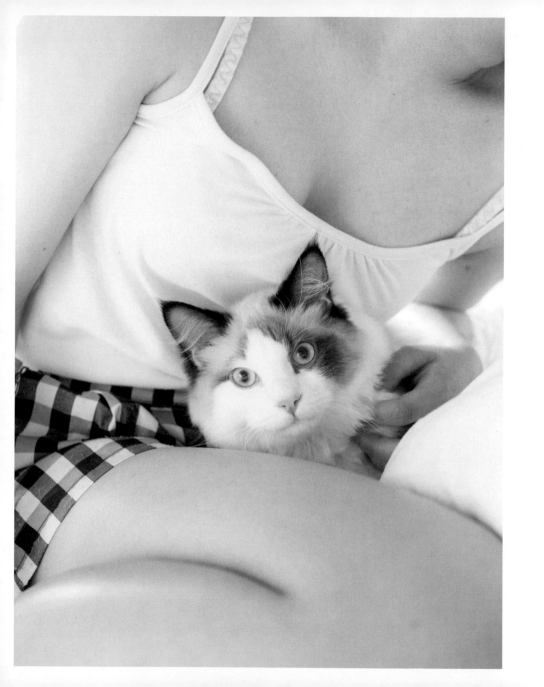

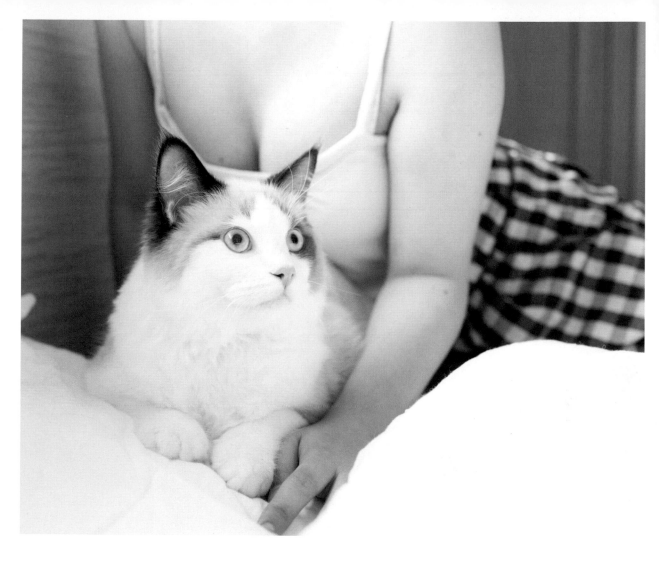

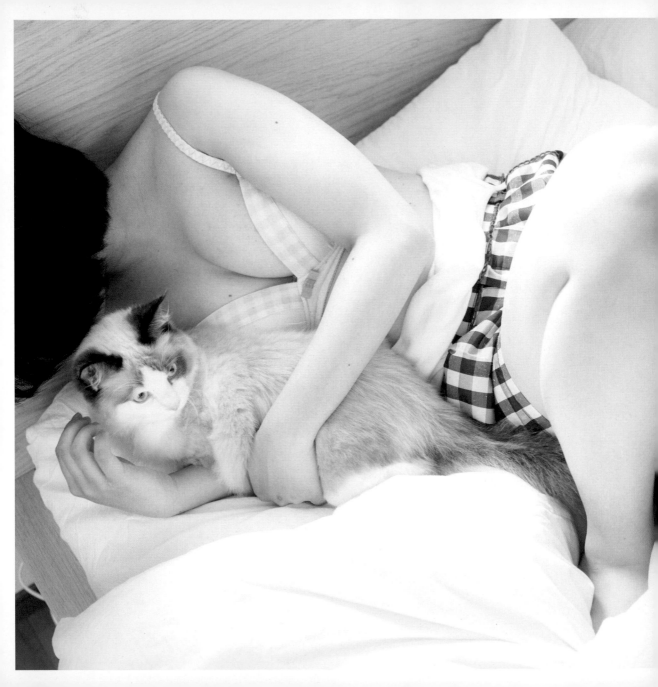

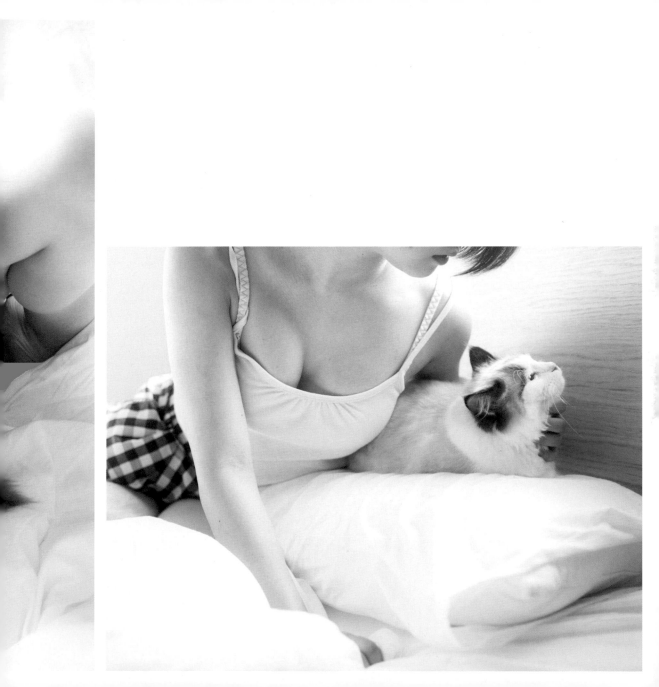

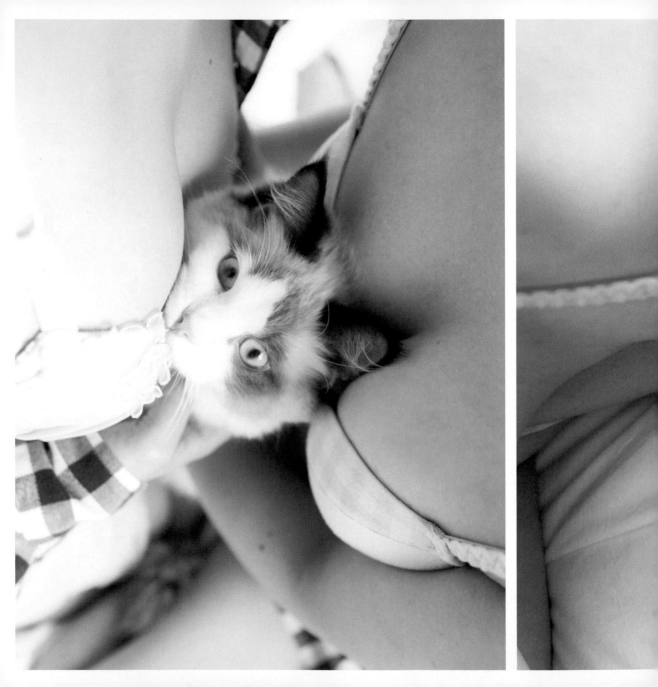

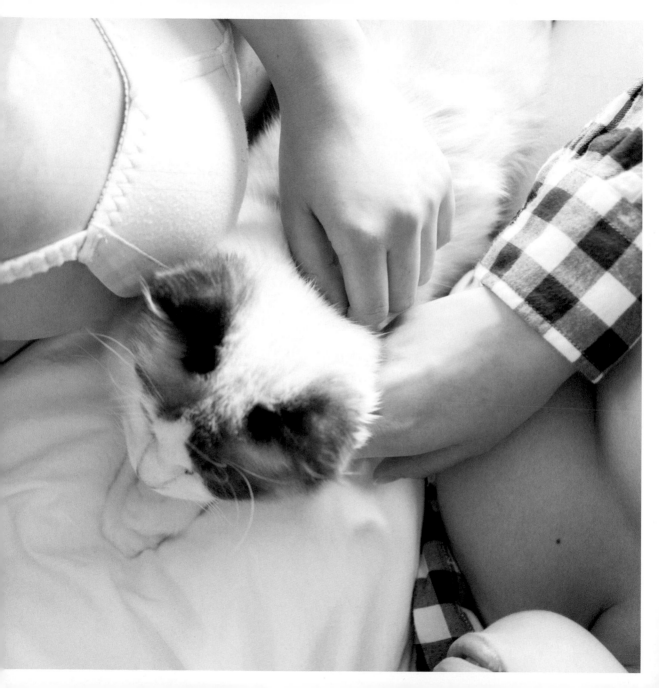

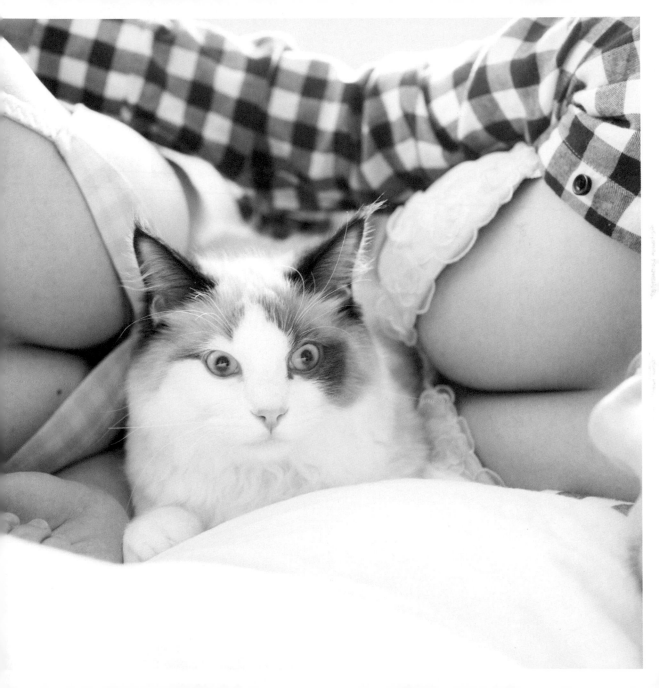

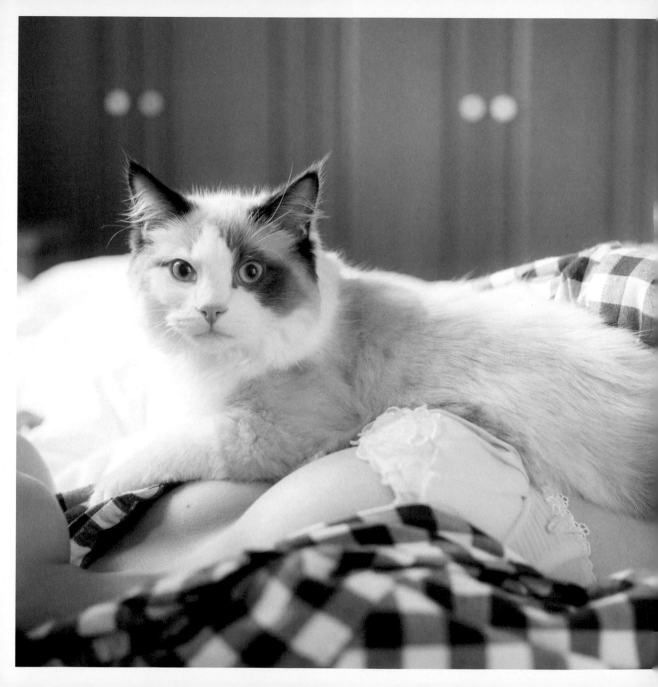

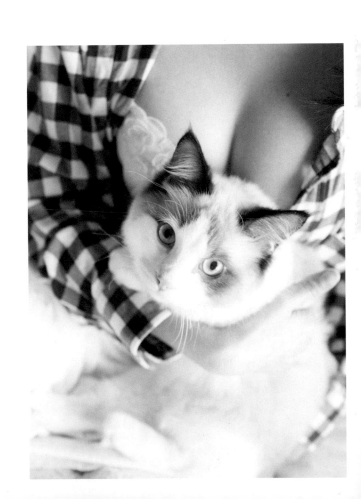

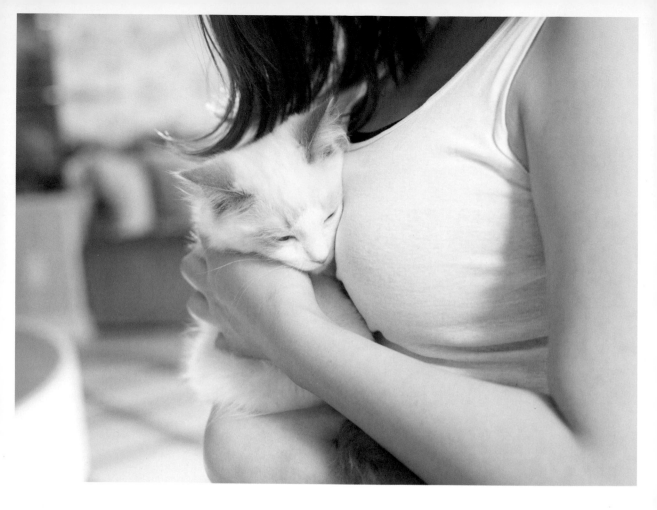

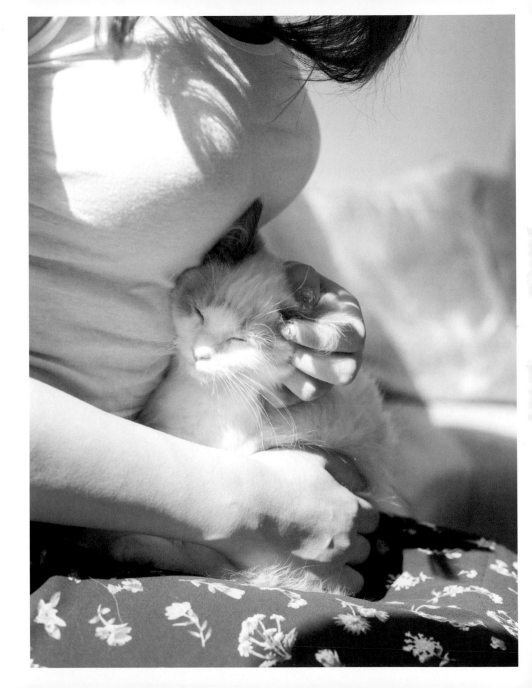

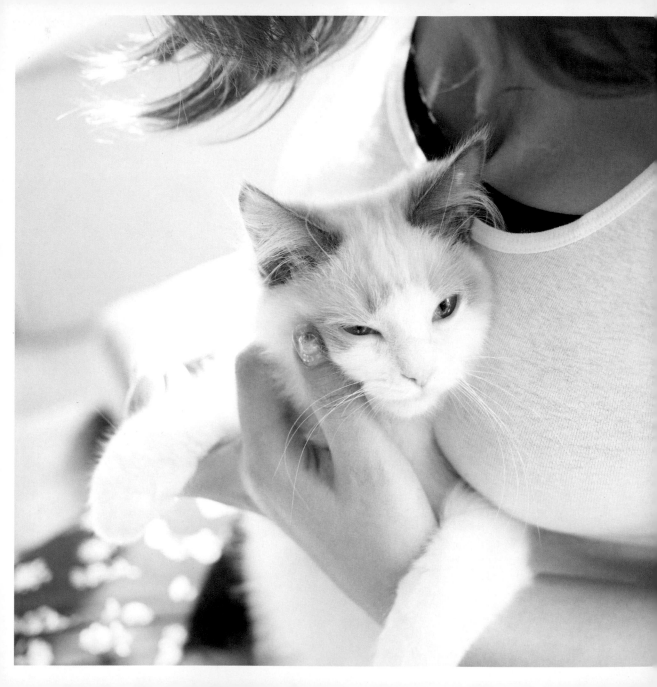

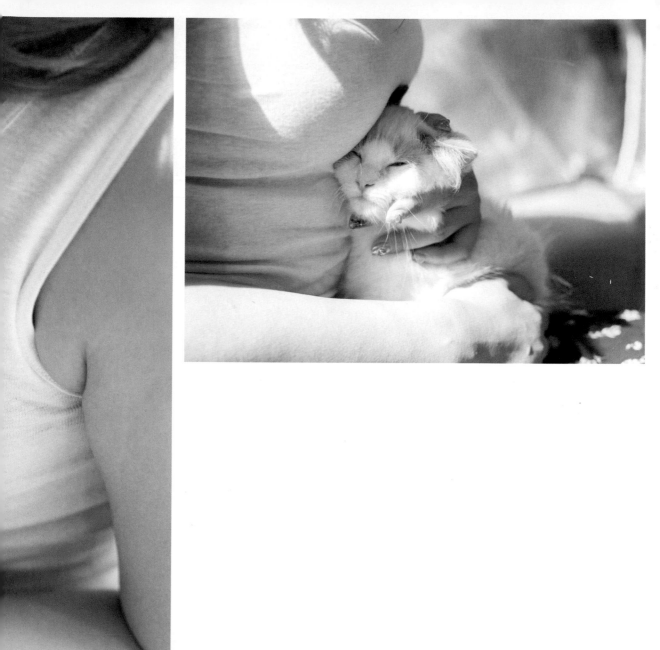

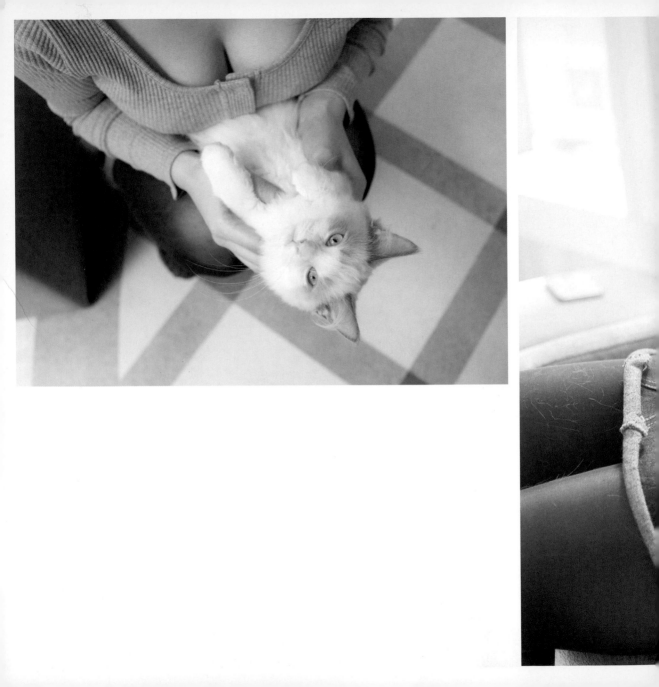

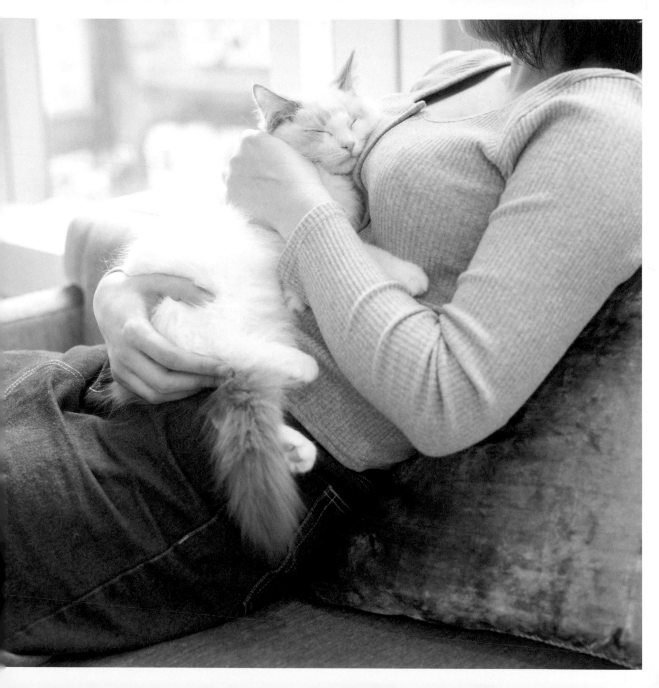

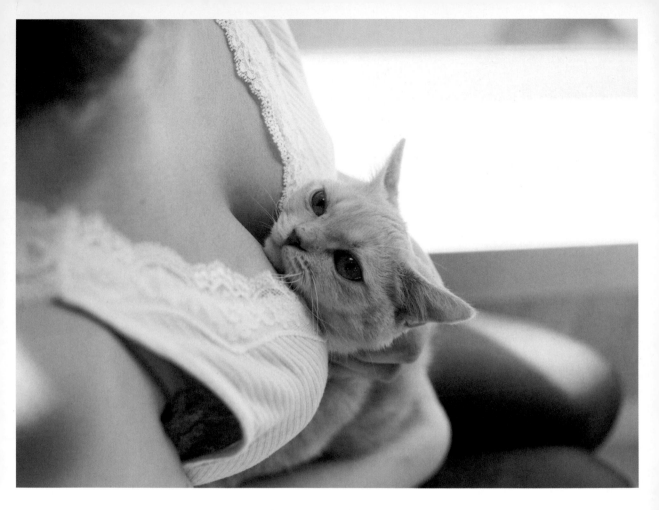

HANABI

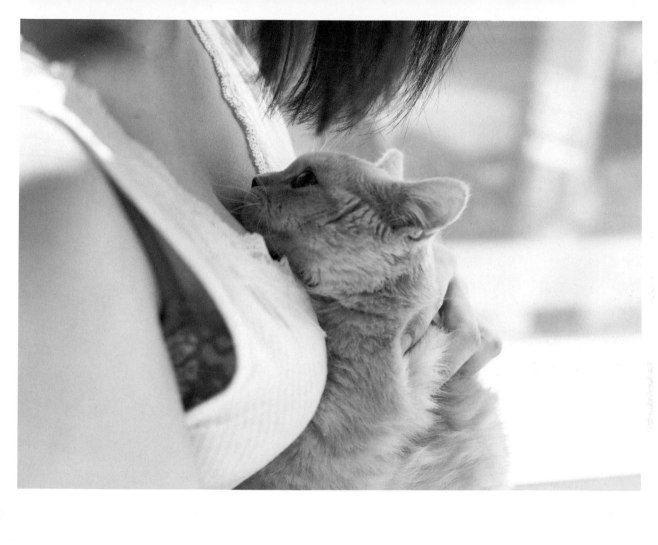

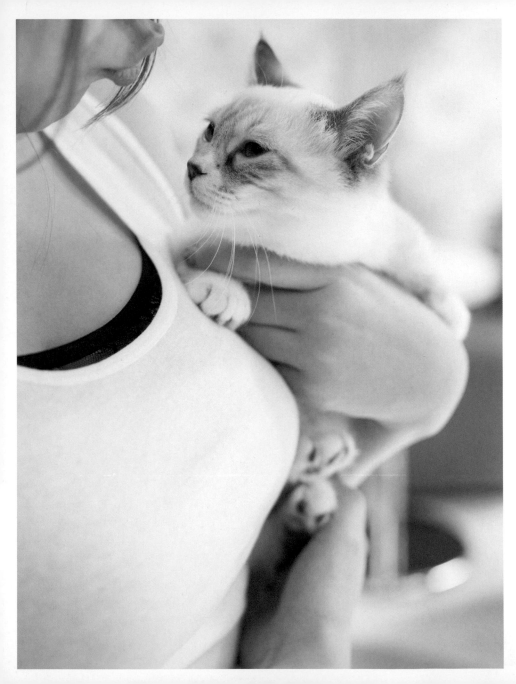

MILK

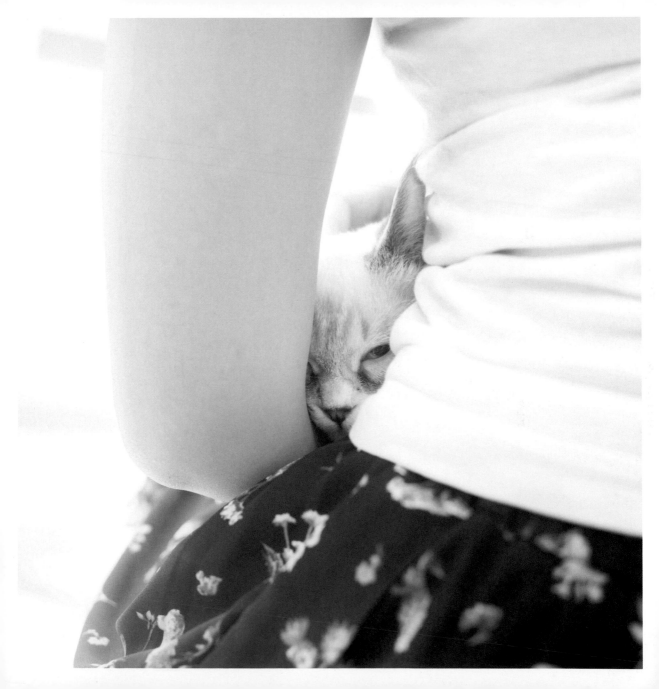

KIBI

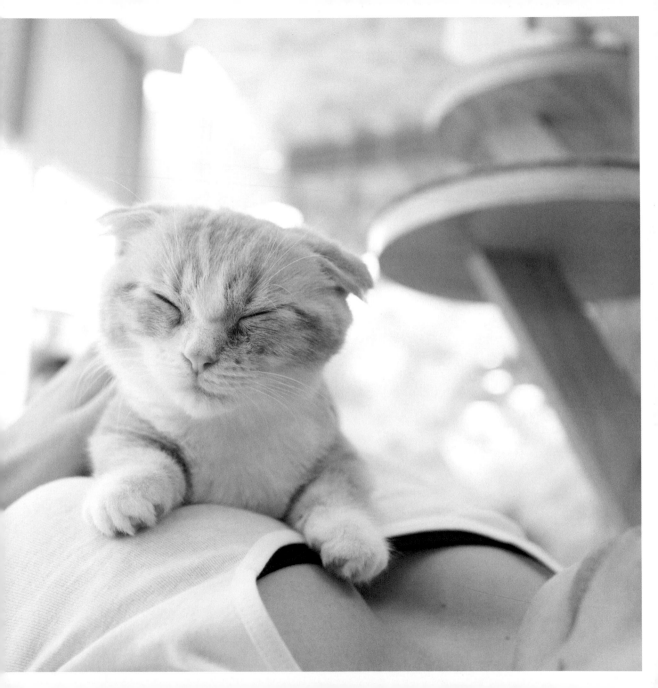

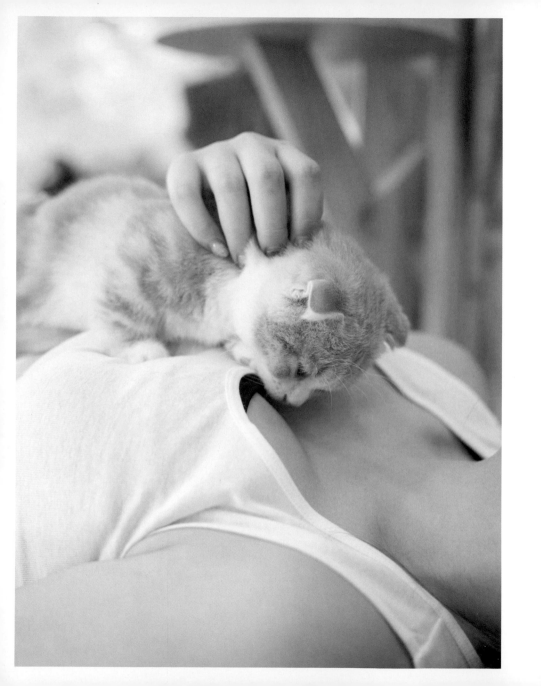

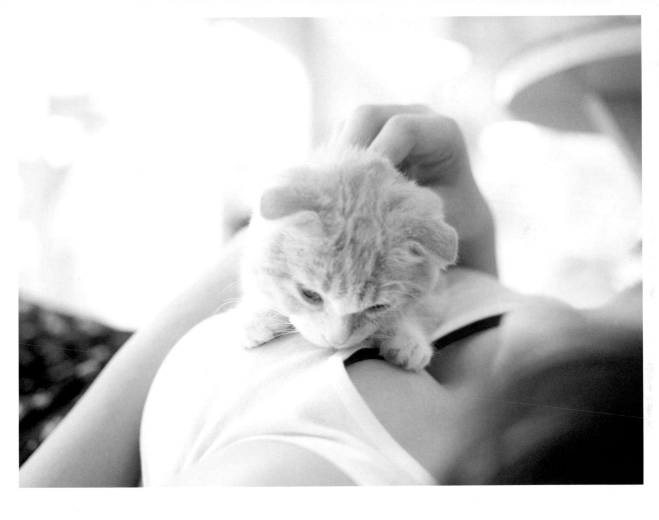

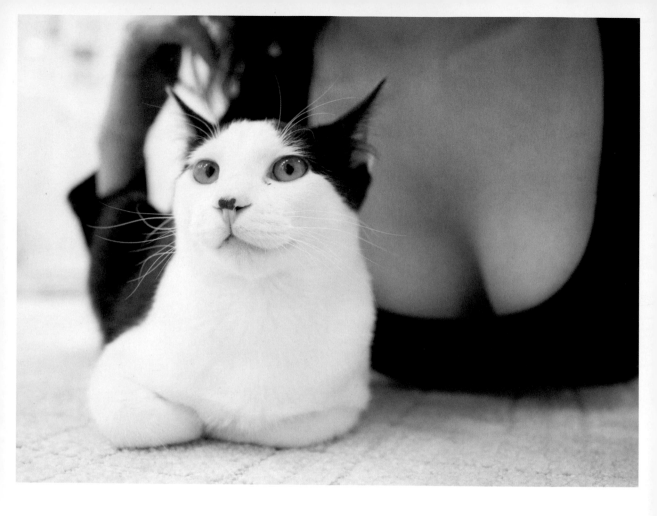

TSUKUNE

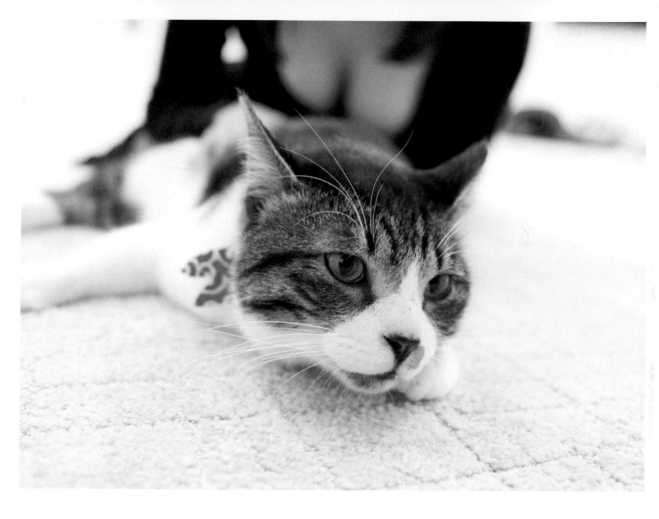

福太郎

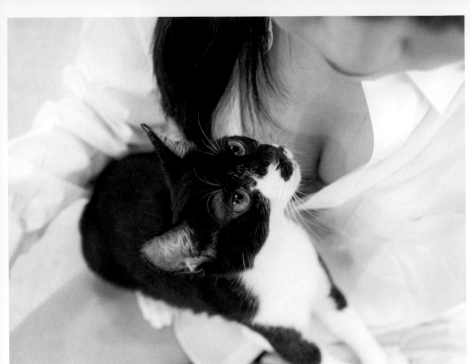

ARUHU

MICKY

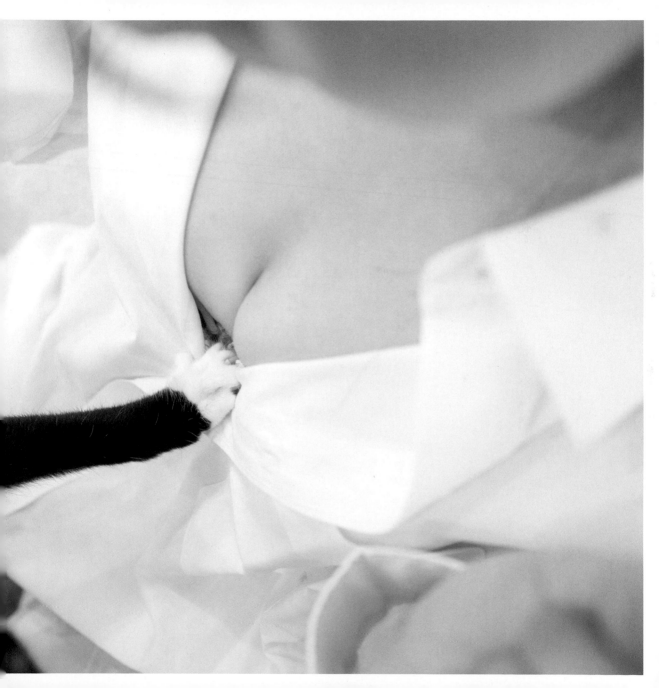

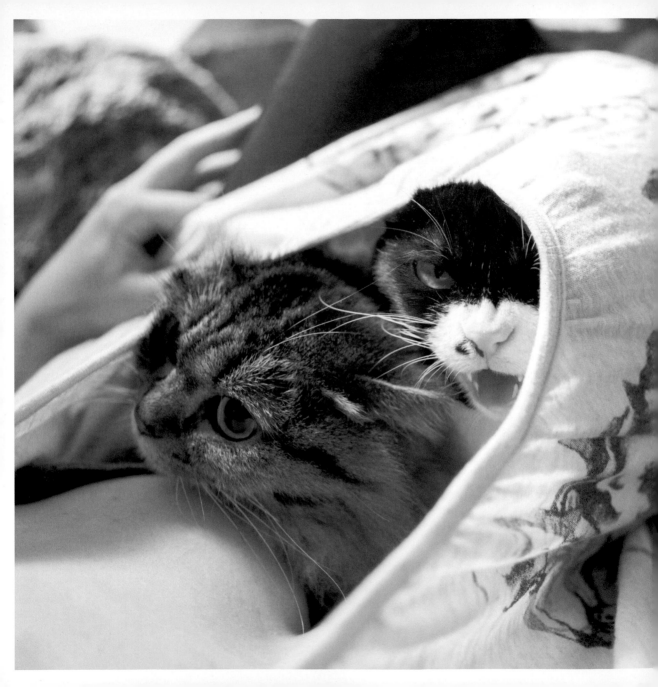

TABI & MOPED

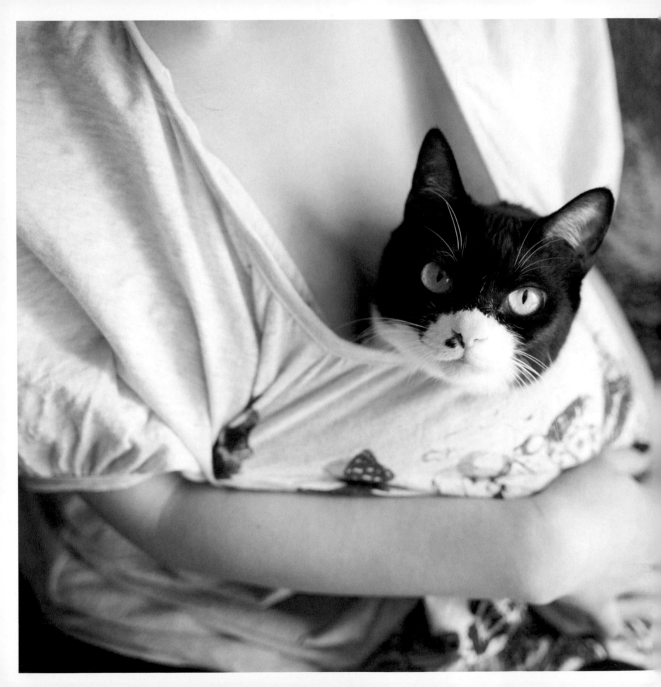

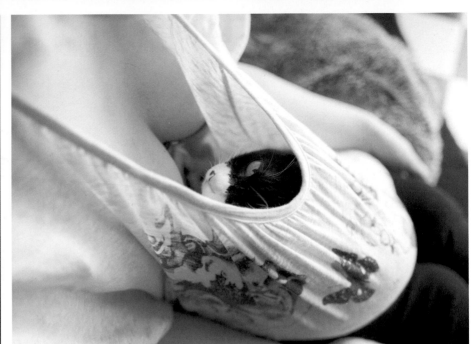

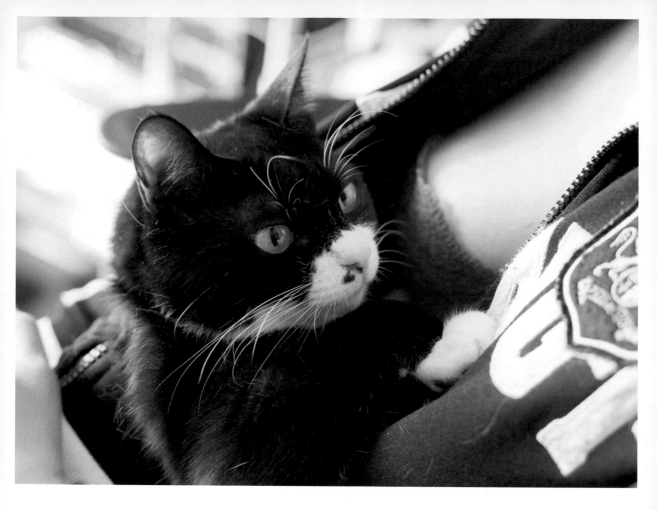

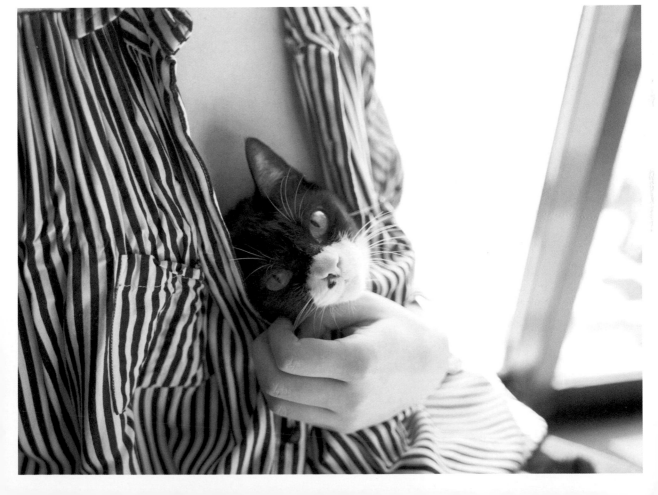

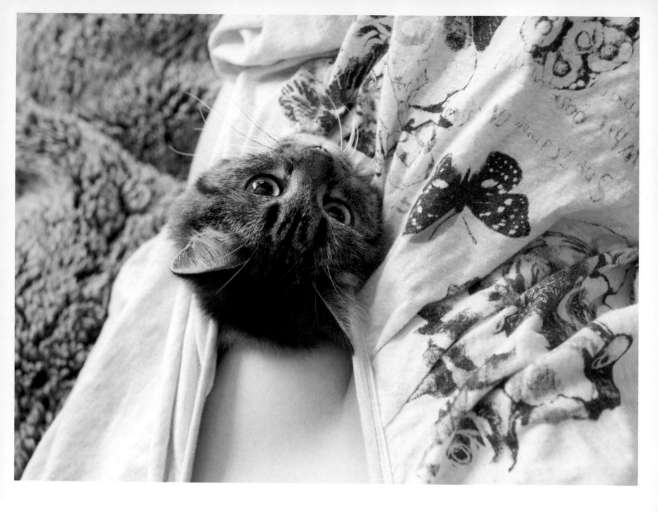

MOPED

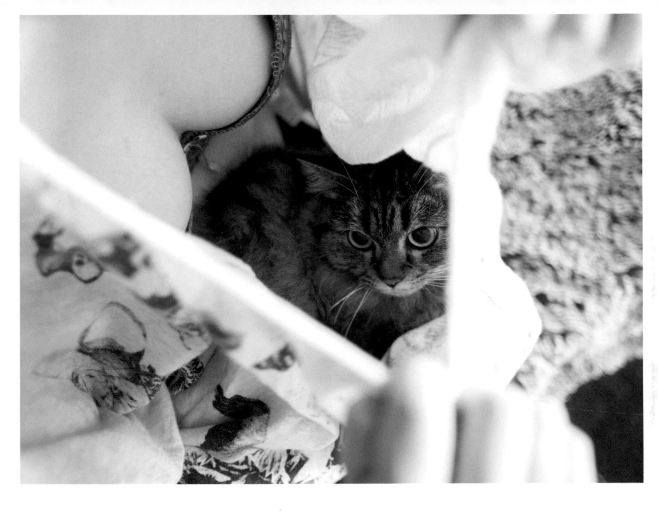

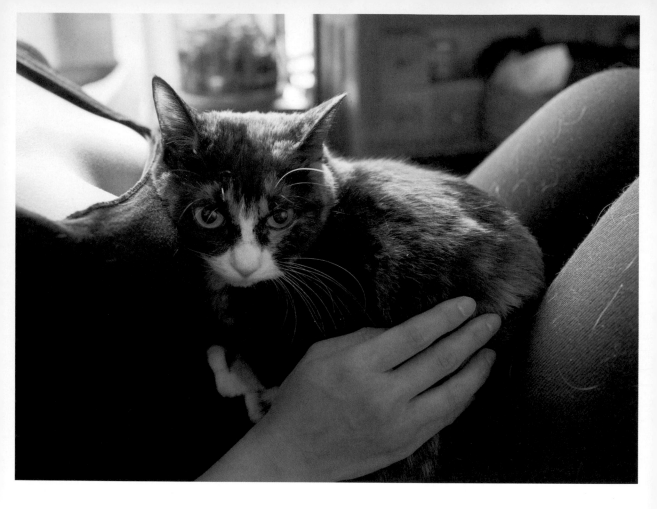

AKICHAN

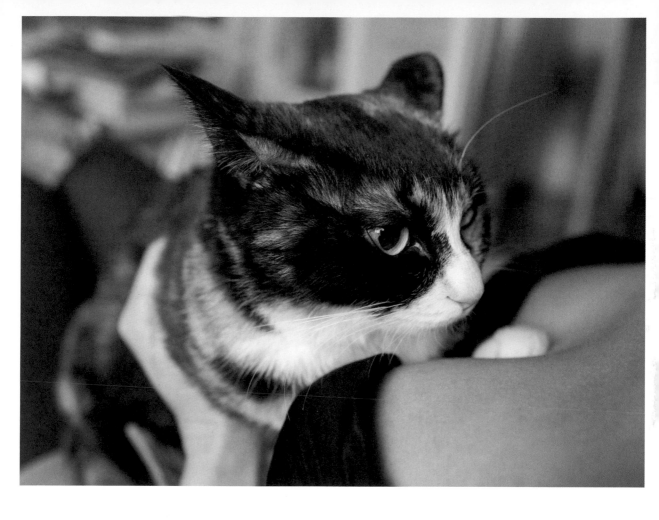

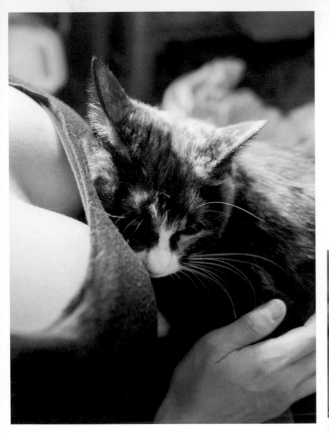
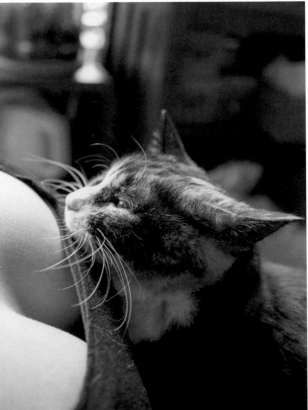

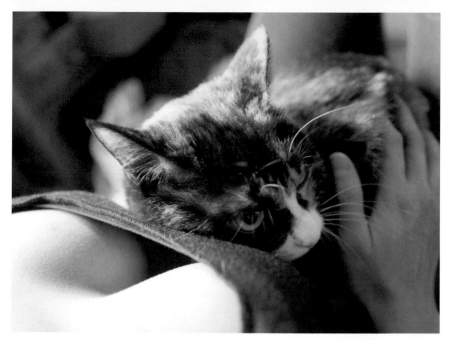

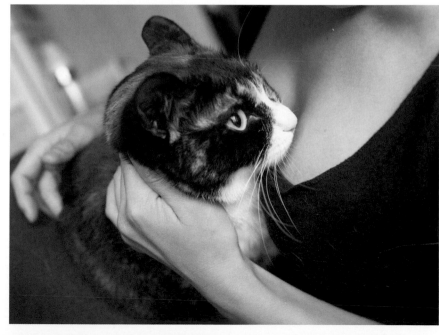

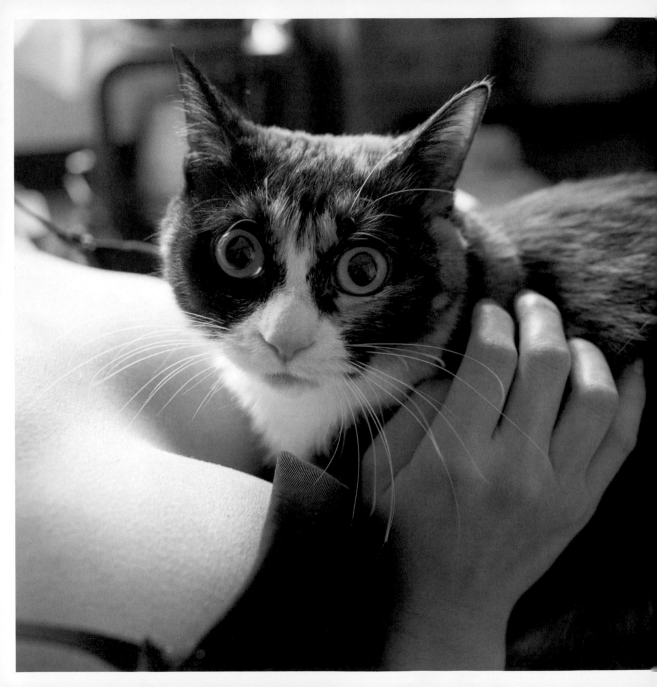

KNIGHT

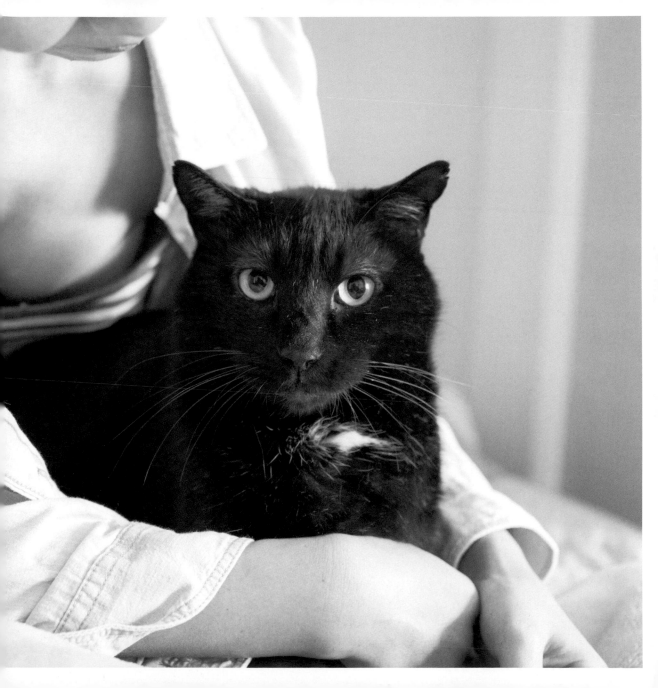

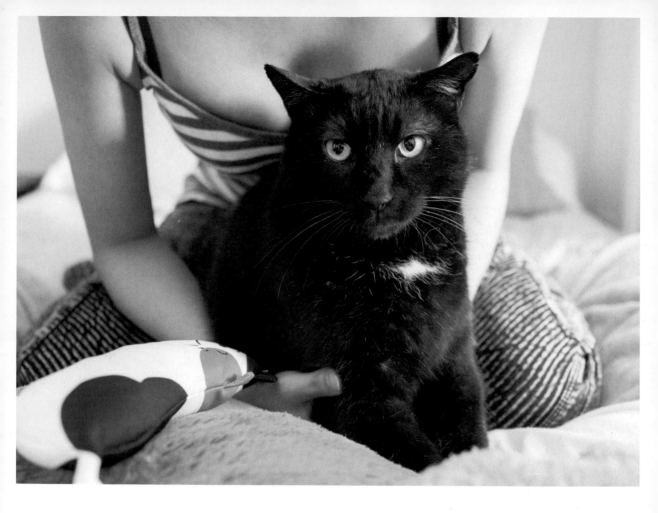

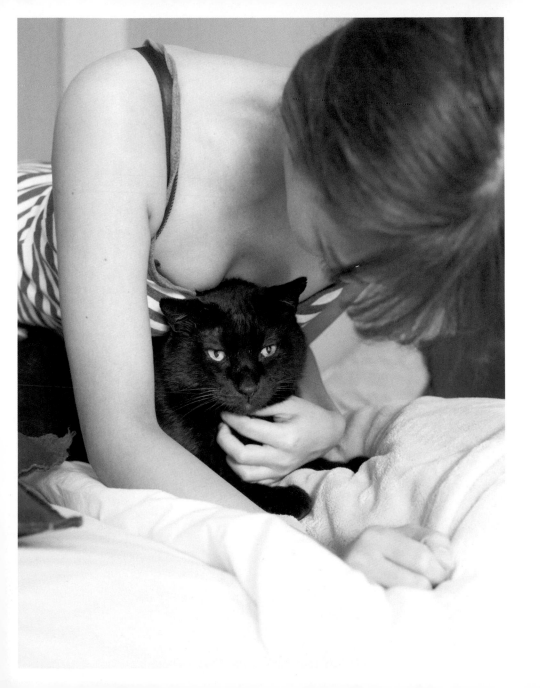

CIAO

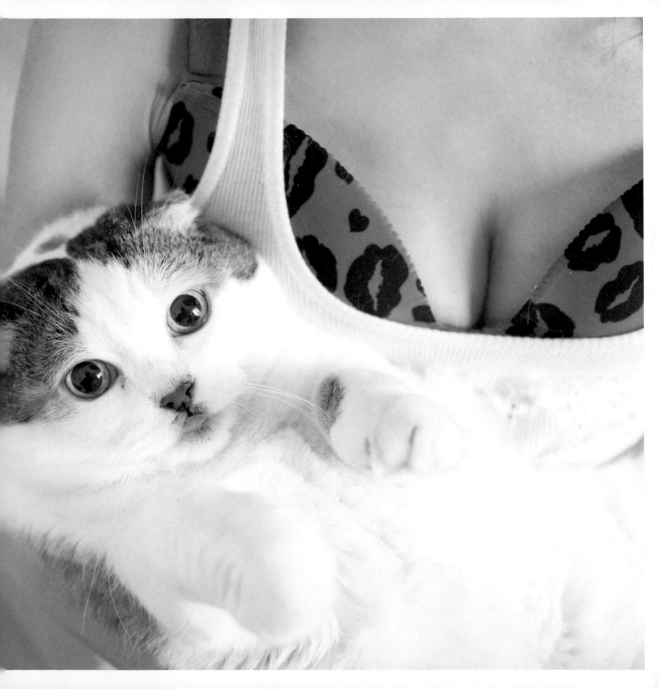

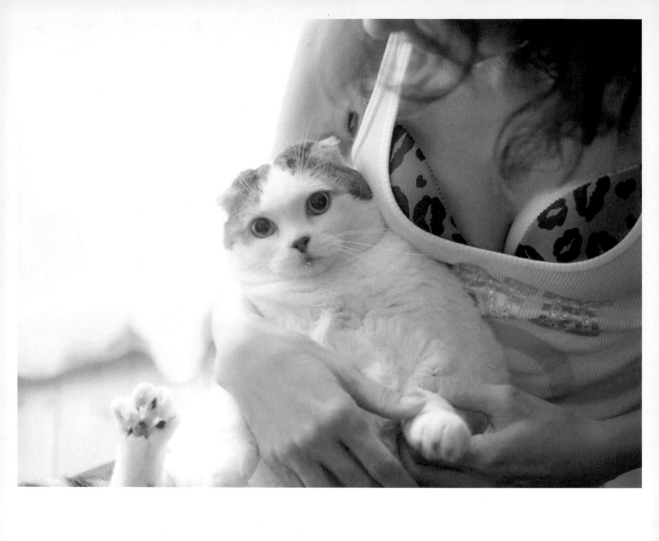

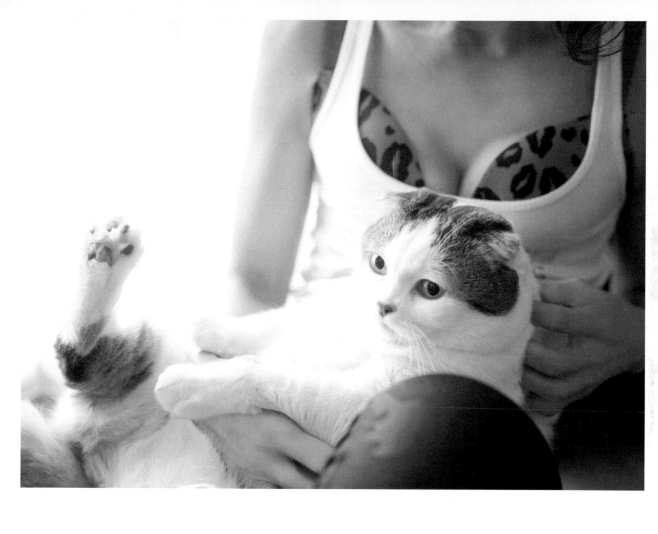

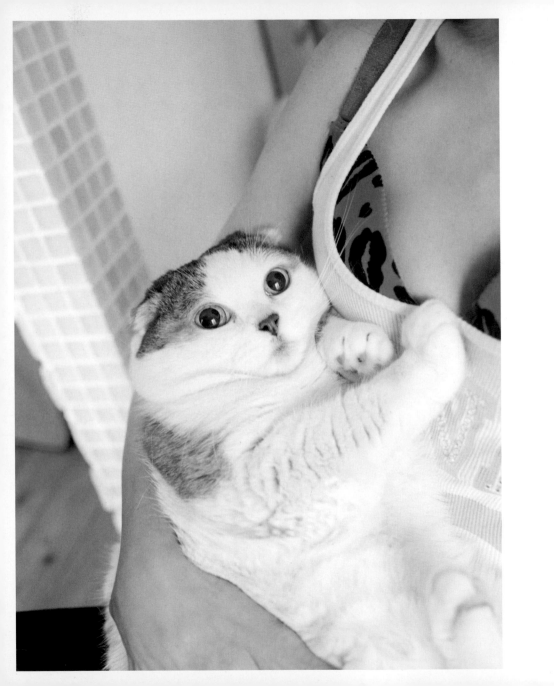

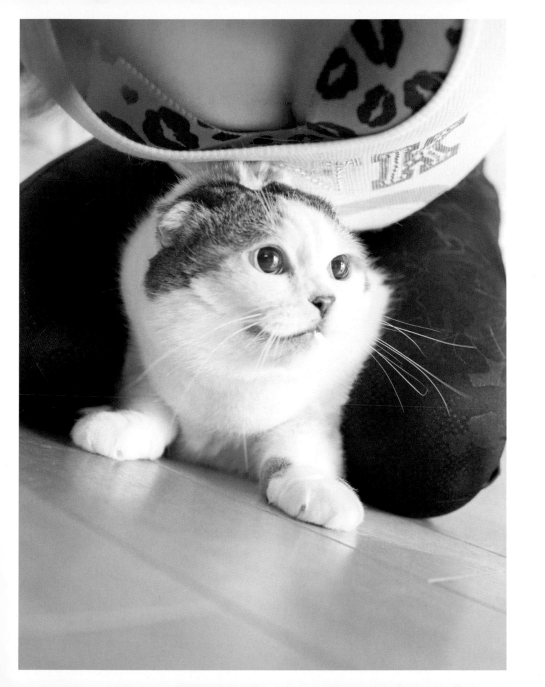

LINDA

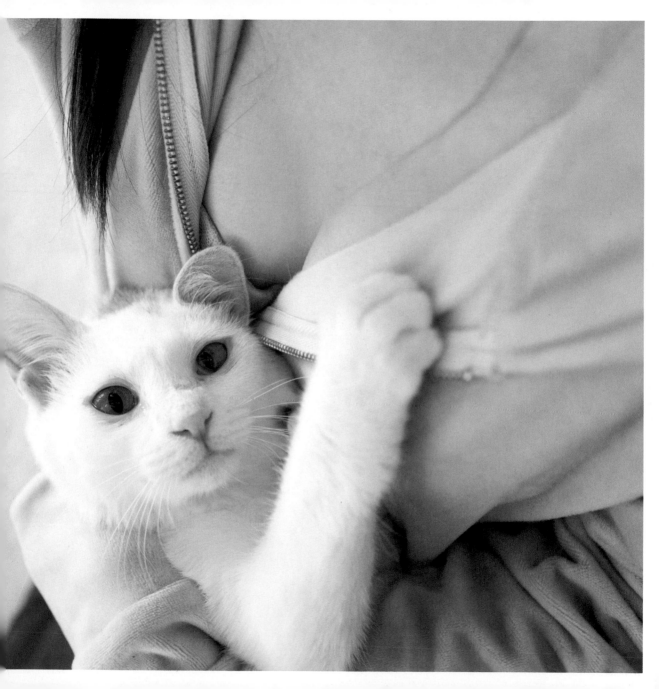

KEN

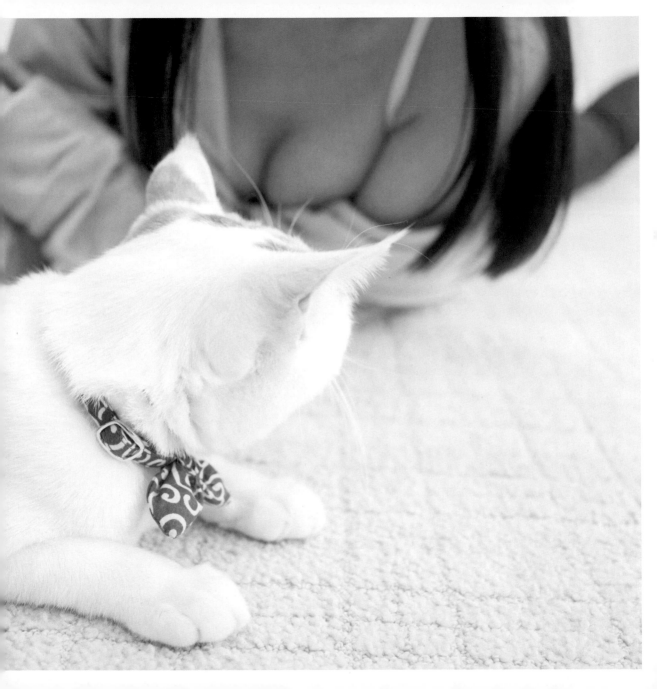

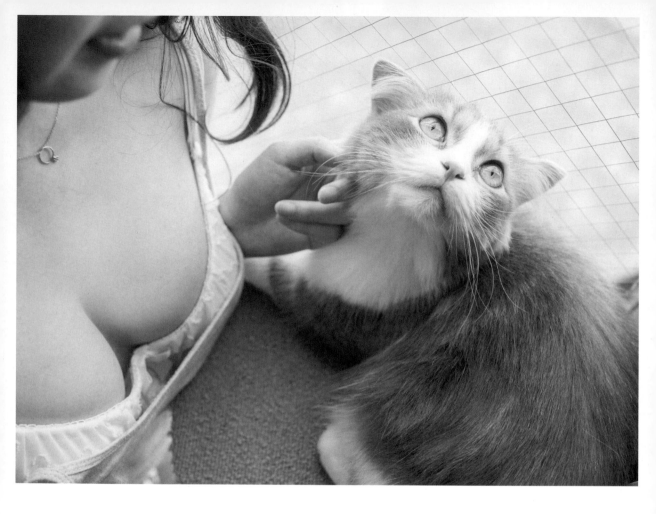

五右衛門

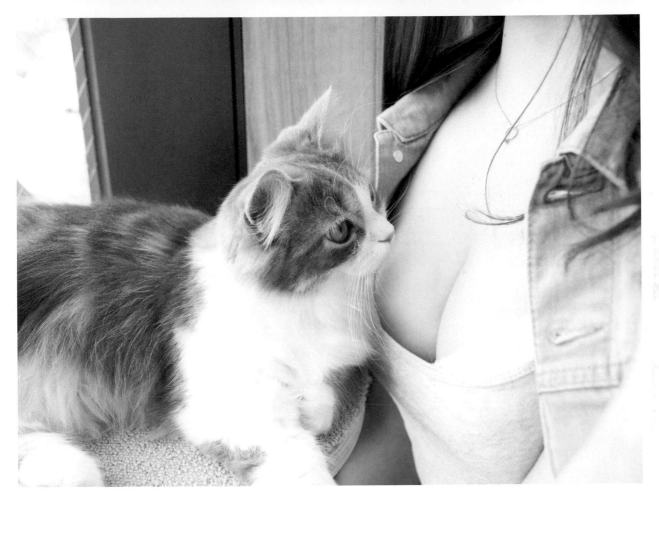

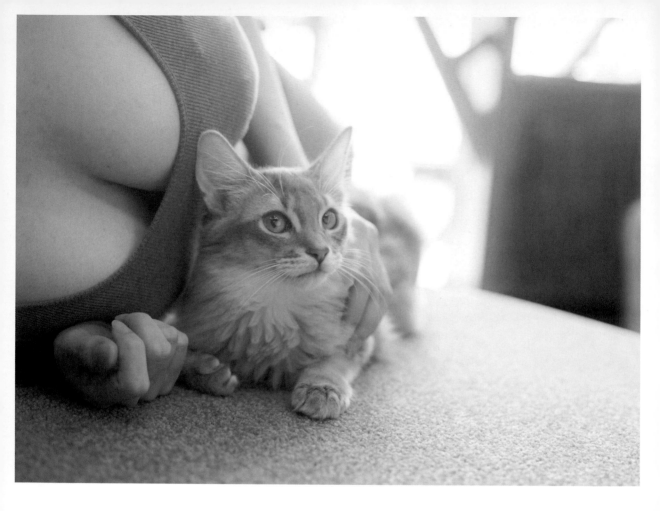

BARON

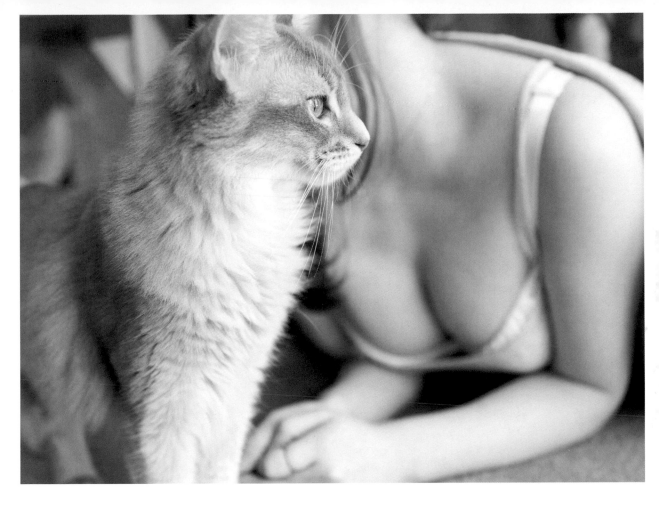

ZUNDA

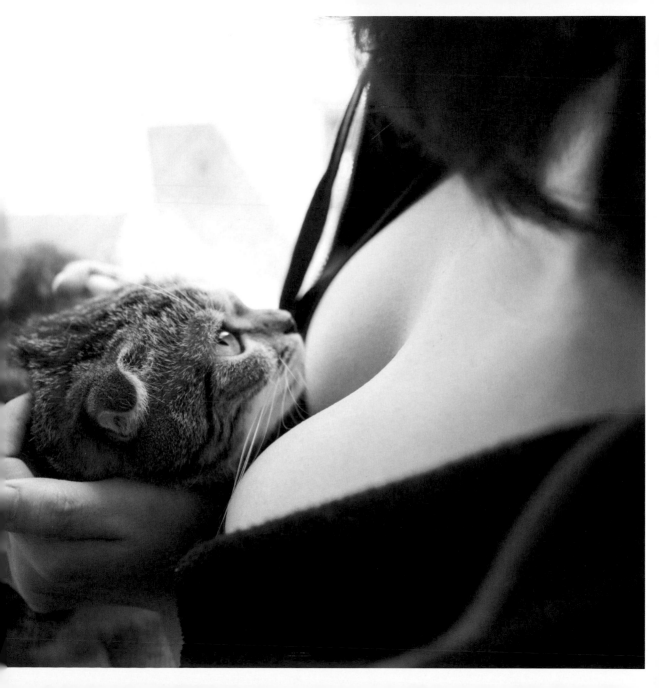

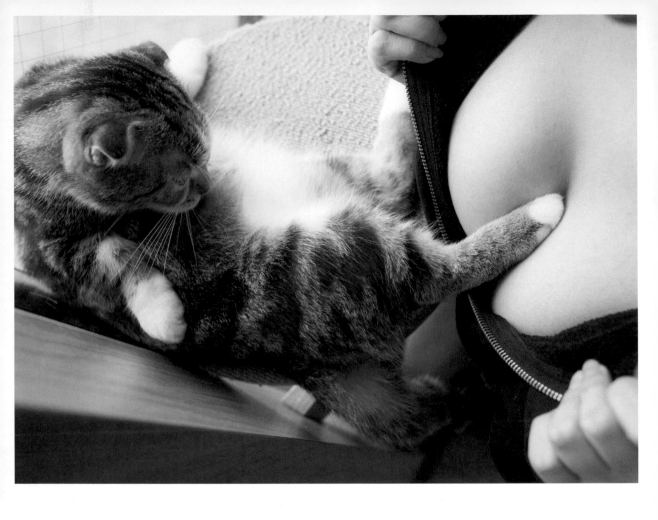

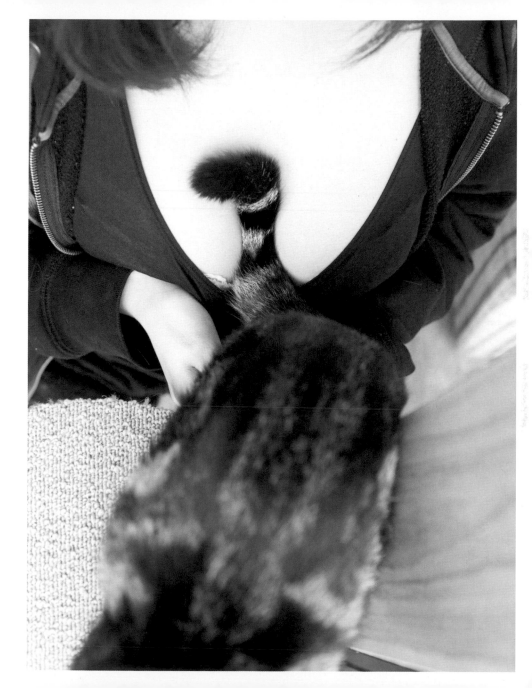

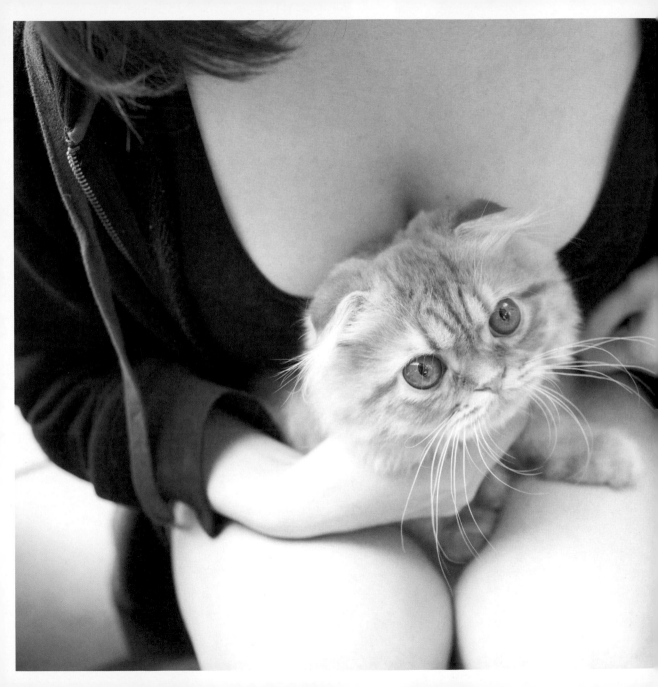

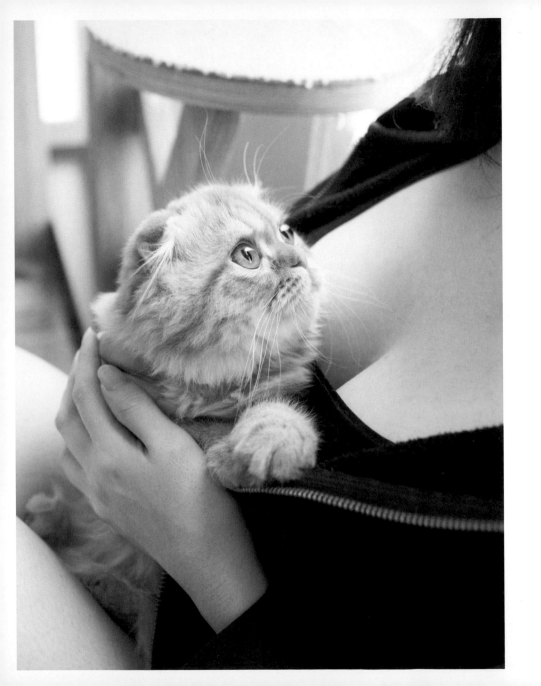

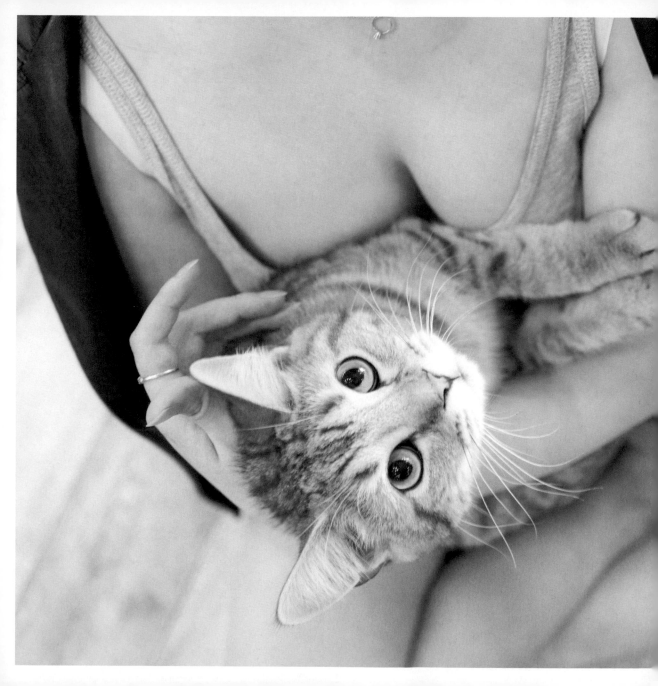

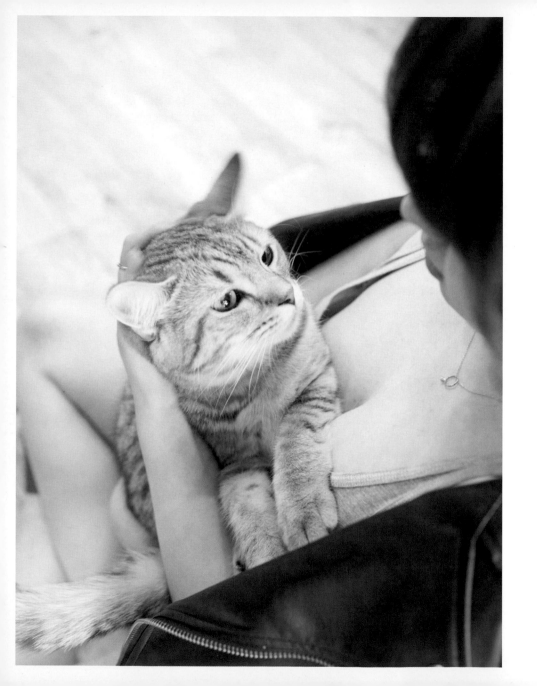

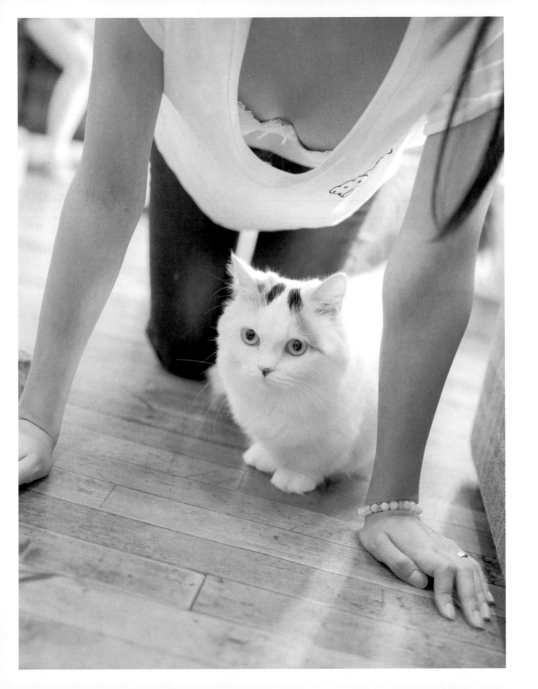

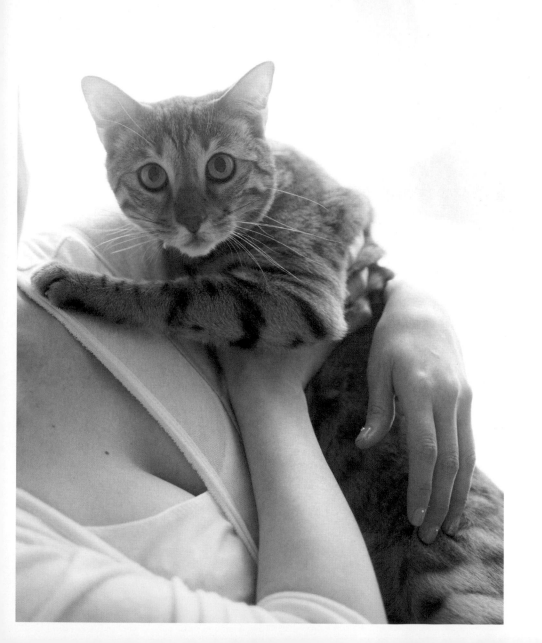

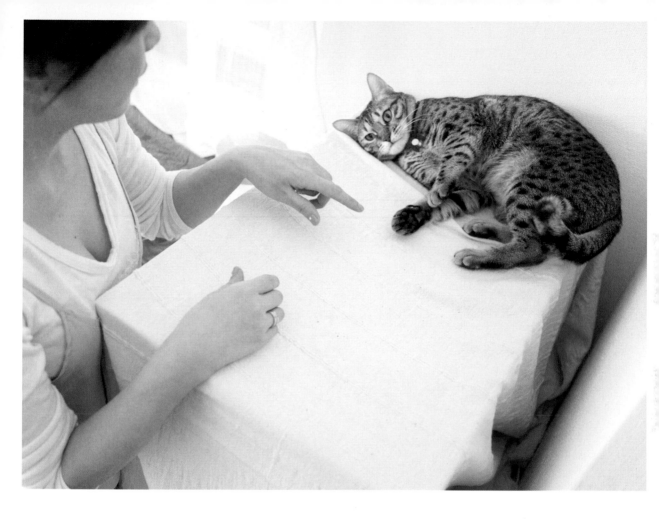

BELL

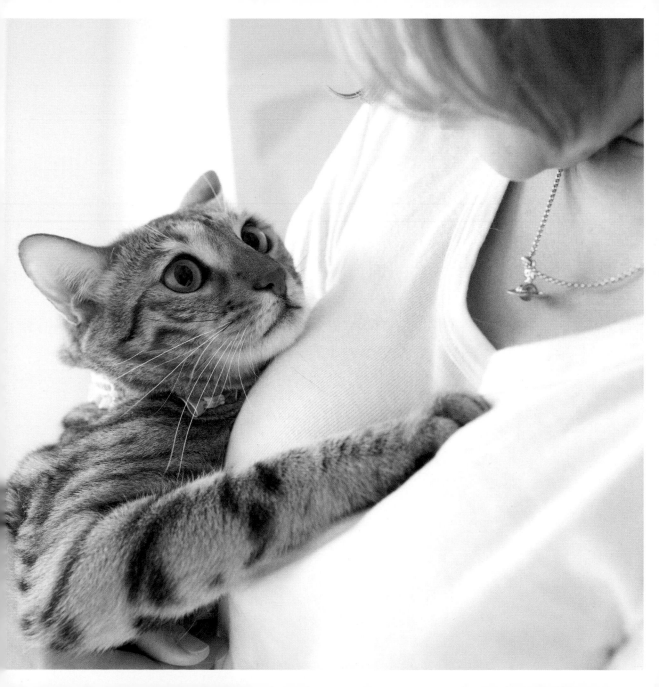

撮影協力
credit

ルル宅

たび＆モペット宅

アキちゃん宅

ナイト宅

チャオ宅

ミラン＆ベル宅

譲渡型猫カフェ にゃんくる http://nyankuru.com/

つくね、福太郎、アルフ、ミッキー
にゃんくる 蒲田店
住　　　所：〒144-0051 東京都大田区西蒲田7-4-6　シティ蒲田4F
Ｔ　Ｅ　Ｌ：03-6424-7272
営業時間：11:00-20:00（年中無休）
リンダ、ケイン
にゃんくる 桜木町店
住　　　所：〒231-0063 神奈川県横浜市中区花咲町1-46 桜木町ビル3F
Ｔ　Ｅ　Ｌ：045-315-5602
営業時間：11:00-20:00（年中無休）

猫カフェ MoCHA http://catmocha.jp/

ライム、はなび、ミルク、きび
猫カフェ MoCHA 原宿竹下通り店
住　　　所：〒150-0001 東京都渋谷区神宮前1-19-9 プライム原宿2F
Ｔ　Ｅ　Ｌ：03-6721-1201
営業時間：10:00 〜 20:00（年中無休）
五右衛門、バロン、ずんだ、チャイ、わさび、ブラウニー、あずき
猫カフェ MoCHA 秋葉原店
住　　　所：〒101-0021 東京都千代田区外神田4-4-3 秋葉原SILビル2階
Ｔ　Ｅ　Ｌ：03-5577-5399
営業時間：10:00 〜 22:00（年中無休）

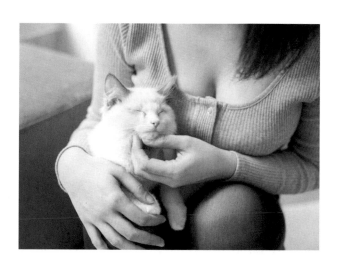

PROFILE

青山裕企（Aoyamo Yuki）

1978年出生於日本愛知縣名古屋市。畢業於筑波大學第二學群人類學類（專攻心理學），以攝影師的身分活動至今。2007年獲得『キヤノン写真新世紀』的優秀賞（南條史生選）（*譯註1）著書有：『むすめと！ソラリーマン』『SCHOOLGIRL COMPLEX』『絶対領域』『吉高由里子　UWAKI』『ガールズフォトの撮り方』『パイスラッシュ』『JK POSE MANIACS』『SCHOOLBOY COMPLEX』『「写真で食べていく」ための全力授業』『ネコとフトモモ』等多數作品。也親手操刀オリエンタルラジオ（*譯註2）、生駒里奈（乃木坂46）等藝人的寫真集。藉由上班族和女學生等，反應日本社會存在的印記為主題，同時映照自己青春期思想與父親形象來從事作品的創作。
http://yukiao.jp

*譯註1：キヤノン写真新世紀（攝影新世紀）是由佳能（Canon）主辦的攝影大賽，成立於1991年。旨在發掘、培養、支持關注攝影現狀，挑戰攝影表現的新可能性的新銳攝影師。南條史生：出生於日本東京，是日本藝術評論家。

*譯註2：オリエンタルラジオ（東方收音機），是日本搞笑雙人組，由中田敦彥、藤森慎吾組成，是經紀公司吉本興業旗下藝人。

TITLE

歐派貓

STAFF

出版	瑞昇文化事業股份有限公司
作者	青山裕企
譯者	闕韻哲
總編輯	郭湘齡
文字編輯	張聿雯　蕭妤秦
美術編輯	許菩真
排版	許菩真
製版	明宏彩色照相製版有限公司
印刷	龍岡數位文化股份有限公司
法律顧問	立勤國際法律事務所　黃沛聲律師
戶名	瑞昇文化事業股份有限公司
劃撥帳號	19598343
地址	新北市中和區景平路464巷2弄1-4號
電話	(02)2945-3191
傳真	(02)2945-3190
網址	www.rising-books.com.tw
Mail	deepblue@rising-books.com.tw

初版日期	2021年4月
定價	520元

ORIGINAL JAPANESE EDITION STAFF

デザイン	清水 肇［prigraphics］
校正	佐々木裕子
編集	岩川摩耶、アトリエコチ
Special Thanks	飛鳥井里奈、綾瀬琴子、伊倉まみ、ゐじま、犬野ささみ、太田朱美、尾崎早苗、KIHO、後藤靖雄（猫カフェれおんグループ）、柴田志野（モカ）、下妻杏理、聶 興文、鈴木 圭（ケイアイコーポレーション）、戴 昌怡、成瀬清香、野上絵美、能澤佑佳、日暮李帆、前田麻実、三十尾笑子、南あすた、妙 珠美、宮田千春、Milie、めぐこ ユカイハンズ・アシスタント

國家圖書館出版品預行編目資料

歐派貓/青山裕企作；闕韻哲譯. -- 初版.
-- 新北市：瑞昇文化事業股份有限公司,
2021.04
96面；18.2 x 18.2公分
譯自：パイニャン
ISBN 978-986-401-482-8(平裝)
1.動物攝影 2.攝影集

957.4　　　　　　　　110004068